作者簡介：

1969生的不良中年

視畫為工業設計師

兼鋼筆工坊「墨工坊」主人

金鋼筆永保原本型態，好為主

© 金鋼筆永保存指部落 2013.07.03成

立的 FaceBook 社團.

是看社團名就知道這是個陽春無

大志的團體.但目前成員 很龐引

也有 8000人. 社團風氣以歡樂

為主軸.也因此題材場的了風

格而持續對大中……

我的鋼筆手帳書

鋼筆帖

寫美字好心情練習帖＋圖解鋼筆基礎知識

鋼筆旅鼠本部連　著

朱雀文化

這本書應該算是「鋼筆旅鼠本部連」的會誌。所以，我們說的就是鋼筆。

鋼筆是很麻煩的文具，紙大差會滲，墨大差難寫，筆不順手痛苦，非常麻煩！

所有充滿魅力的事物都很麻煩。

黑膠唱片、重型機車、天文觀測、戶外生活、女朋友等等，都很麻煩。

鋼筆雖然說到底也只是文具，麻煩的程度、難伺候的程度，

跟女朋友卻差不了什麼，但它的魅力，跟女朋友真也差不了什麼。

當你的思緒，隨筆尖在紙上流淌時，一切的麻煩都值了。

筆者跟鋼筆結緣蠻早，初中時吧，那時年紀小，不懂得伺候女朋友，

當然也不懂得伺候鋼筆，所以悲（慘）劇收場。真正開始使用鋼筆，

也就五年前吧，一枝便宜的派克黑桿雲峰，一個貨真價實的好女孩；

而一個好女孩總能教你乖，教你迷上她，不論她是小家碧玉或大家閨秀。

這本書，推你用鋼筆，教你選鋼筆，但我沒法告訴你誰是最佳情人，

鋼筆這一玩，永遠有意外與驚喜，別人的無鹽可能是你的貂蟬……

開心地玩吧！

目錄
Contents

目錄
Contents

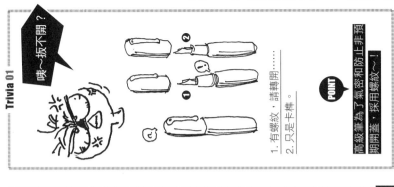

Trivia 01

咦～扳不開？

1. 有螺紋，請轉開……
2. 只是卡榫。

POINT

高級筆為了氣密和防止非預期開蓋，採用螺紋～！

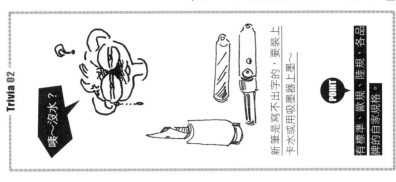

Trivia 02

唉～沒水？

新筆是寫不出字的，要裝上卡水或用吸墨器上墨～

POINT

有標準、歐規、陸規，各品牌的自家規格。

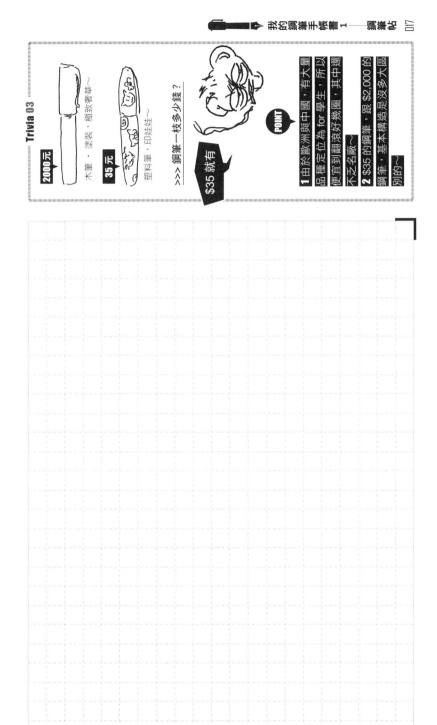

─── Trivia 03 ───

2000元

木筆・塗裝・極致奢華～

35元

塑料筆・印娃娃～

>>> 鋼筆一枝多少錢？

$35 就有

POINT

1 由於歐洲與中國，有大量品種定位為 for 學生，所以便宜到翻滾好幾圈，其中還不乏名廠～

2 $35 的鋼筆，跟 $2,000 的鋼筆，基本構造是沒多大區別的～

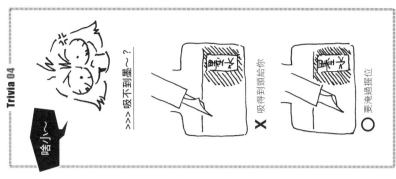

Trivia 04

啥小～

>>> 吸不到墨～?

X 吸得到頭給你

○ 要兩邊過屋位

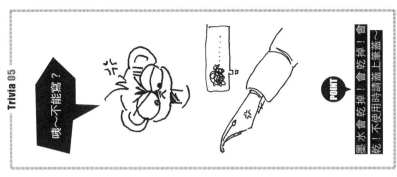

Trivia 05

咦～不能寫？

POINT

墨水會乾掉！會乾掉！會乾！不使用時請蓋上筆蓋～

Trivia 06

常見筆幅有，從學生抄筆記、做註解標記的 EF 尖，到日用書寫的 F 尖，到更粗的 B 尖。入門建議，來枝中庸的 F 尖吧！

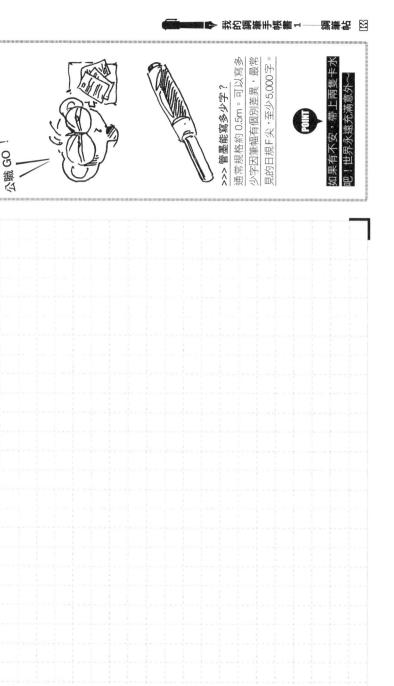

Trivia 07

公職 GO！

>>> 管墨能寫多少字？

通常規格約 0.5m。可以寫多少字因筆幅有個別差異，最常見的日規F尖，至少5,000字。

POINT

如果有不安，帶上兩隻卡水吧！世界永遠充滿意外～

Trivia 08

>>> 鋼筆的出墨方式

鋼筆的出墨是毛細作用，所以書寫時只須「接觸」於紙面，並不須要施加壓力。與鉛筆的摩擦、原子筆、鋼珠筆的滾動接觸鋪墨，有根本上性的不同～

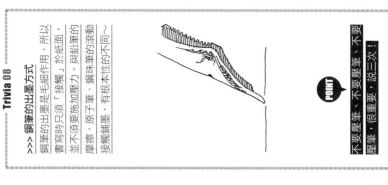

POINT

不要壓筆、不要壓筆、不要壓筆，很重要，說三次！

Trivia 09

三角握位的代表性產品

>>>Lamy 狩獵

這種握位可以矯正持筆姿態及力道，習得省力且易於運動的握架，到你已經有正確書寫習慣時，這東西就風格的書寫習慣時，該畢業了～

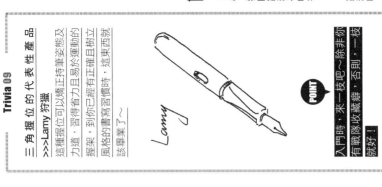

Lamy

POINT

入門時，來一枝吧～除非你有戰隊收藏癖，否則，一枝就好！

Trivia 10

吸墨器的選擇

A. 旋轉式

轉動軸桿使活塞動作，原理與針筒相同。

B. 按壓式

按下頁片壓迫具有彈性的軟質墨囊，靠墨囊復形時產生的負壓吸入墨水。

P.S. 另有直接以筆管儲墨的活塞式及滴入式吸墨器。

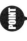
POINT

1 兩種入墨機構儲墨量基本上沒多少差異。

2 各有優點：A 可以清楚看到餘墨，B 可以單手操作。

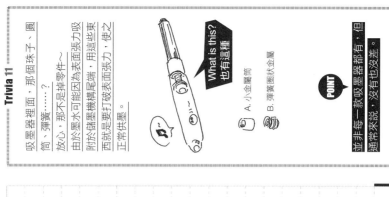

Trivia 11

吸墨器裡面，那個珠子、圓筒、彈簧……？

放心，那不是掉零件～

由於墨水不可能因為表面張力吸附於儲墨機構尾端，用這些東西就是要打破表面張力，使之正常供墨。

What is this? 也有這種

A. 小金屬筒

B. 彈簧圈狀金屬

POINT

並非每一款吸墨器都有，但通常來說，沒有也沒差。

Trivia 12

>>> 換墨時，務必洗筆～

由於各種墨的化學性質不同，混墨可能發生結塊，或其他不可預期的「質變」！

POINT

1 徹底洗淨並非必要（至少吸吐到墨色極淡）。

2 洗筆：新筆入手，務必用 45℃左右熱水，吸入並浸泡20分鐘。

Trivia 13

>>> 鋼筆是不可能達成「標準化」的東西！

筆尖的最終工序是由人手完成，所以會有各種各樣的不確定因素，工匠當時屁股殼擺也會形成微妙的個體差。

俺～是有個性滴！

POINT

即使是同款筆，性能、性質也不會相同，只能確保達到品管標準。

常見的筆尖 Trivia 14

A 一般尖款：通常有 UEF、EF、F、MF、M、B、BB，有各種筆幅。

B 平尖與斜尖：用於英文書法及英文書體寫體表現；中文書寫淒慘。

C 書法尖（美工尖）：尖體是翹起的特異尖型，可以寫出氣韻近於毛筆的中文書法，技術與書法修養加持下，會相當神威。

學飛之前，先走穩！一開始就用特殊尖種或天價筆款，受挫時的精神傷害會更大～

Trivia 15

>>> 鋼筆乾了會怎樣？

其實，要是一、兩個月，並不 會怎樣，泡泡溫水、洗洗筆，頂多再加點中性洗碗精，但是時間更長，就要看墨水性質和筆尖材質，PH值到了界限，會開始腐蝕筆尖，那就沒救了～

光～就是那道光

木乃伊化～?!

POINT

不用的筆，就洗洗收了吧……

我的鋼筆手帳書1——鋼筆帖 065

Trivia 16

>>> 關於防水墨

首先，防水這個命題，是為了重要文件的確保。抗水、不會輕易退色、不會消失、不畏藥劑的墨水有其必要性～

但是，非必要就不要、不畏水，代表要是乾了，就是災難！

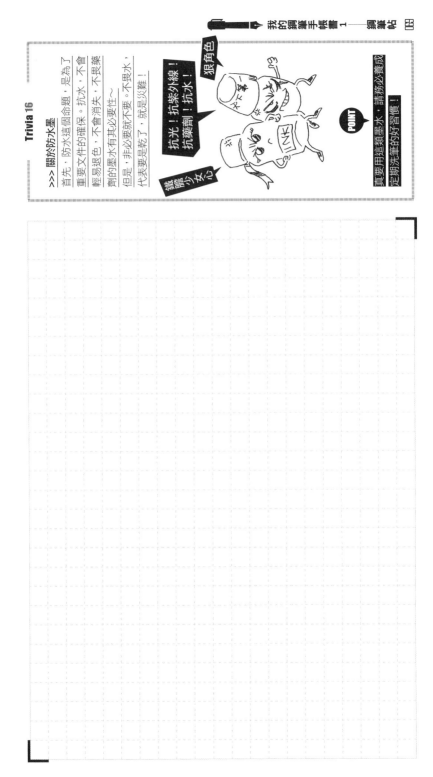

抗光！抗紫外線！抗藥劑！抗水！

狠角色

識膽少心

POINT

貫要用這類墨水，請務必養成定期洗筆的好習慣！

======== Trivia 17 ========

鋼筆用的墨水性，幾乎無例外都是純水性，而且添加了介面活性劑～

所以，紙張的選用極為重要！鋼筆用紙，較一般紙材略貴，但是可以得到更好的書寫感受。

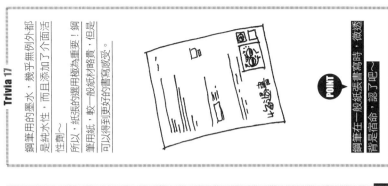

鋼筆在一般紙張書寫時，微透背是宿命，認了吧～

Trivia 18

筆尖材質主要影響壽命，K 金、鈦等材質，抗環境腐蝕的性能，遠超過鋼材。

傳說金尖較軟 Q，通常是這樣沒錯，但 K 金與軟 Q 並沒有決定性因果關係，軟 Q 感是由材質冶金決定的。

金光閃閃

POINT

新手先不要～！！

軟 Q 尖比硬調鋼尖更要運筆技術～

Trivia 19

>>> 鋼筆的死因

1. 摔死：筆尖或筆身破損＝横死
2. 在未洗筆、有墨的狀態下被遺忘，墨水與空氣長期作用，腐蝕尖片等金屬件＝平死＋寂寞死
3. 遺失＝遺棄死(會不會難說。) 如果遇到好人，算＝改嫁……
4. 兒童出沒＝虐待死(這個必死！)

萬年筆之死！
是誰下的毒手？!

POINT

筆者見過許多比自己還老的筆，都活得比筆者還更健康……

Trivia 20

>>> 入門時，要買什麼筆呢？

新手入門時，建議還是選擇低價而有實際市場評價的商品。

高單價品，等你確知自己的喜好再說吧！

POINT

1 日系筆的筆幅軟適用於中文書寫。

2 鋼筆這東西的 C ／ P 值是很不確定的，記得要做功課。

我們最大的錯誤
就是把最差的脾氣
和最糟糕的一面
都給了最親近的人
卻把耐心和寬容
全給了陌生人
對不起！我的家人

網路佳句 永泰手抄

作者：謝永泰　｜　使用鋼筆：SAILOR Young Profit（Z 尖）

書寫經歷：臨習古帖是習字進步最佳的方法。作品曾獲「2015 正體漢字全
球書法比賽寫字組佳作獎」。

玉京曾憶昔繁華　萬里帝王家
瓊林玉殿朝喧絃管　暮列笙琶
花城人去今蕭索春夢繞胡沙
家山何處忍聽羌笛吹徹梅花

宋趙佶　眼兒媚　乙未十月下旬　蔡孝華書

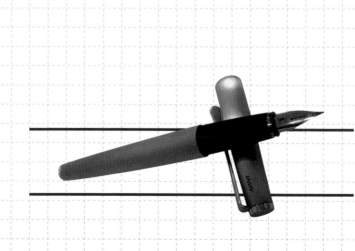

| 作者：蔡立群 | 使用鋼筆：LAMY Studio NO.65（EF 尖） |

書寫經歷：從小媽媽很要求寫字漂亮，寫不好常常被擦掉。後來還是喜愛寫字與畫圖，平時閒來無事只要有筆跟紙就會動手。練字的習慣應該算是從小養成的，一開始會注意路上招牌使用了什麼字體，到了小學五、六年級有書法課後，也對書法產生興趣，便會看看書法字帖。但寫毛筆畢竟較一般硬筆稍微麻煩些，於是開始練習如何將硬筆字寫出書法的感覺，如此從小學到現在約莫也過了二十個年頭。

直到永遠
我且要住在耶和華的殿中
我一生一世必有恩惠慈愛隨著我
使我的福杯滿溢
你用油膏了我的頭
你為我擺設筵席
在我敵人面前
你的杖你的竿都安慰我
因為你與我同在
也不怕遭害
我雖然行過死蔭的幽谷
為自己的名引導我走義路
他使我的靈魂甦醒
領我在可安歇的水邊
他使我躺臥在青草地上
我必不致缺乏
耶和華是我的牧者
詩篇第二十三篇

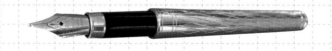

作者：全成	使用鋼筆：手工鋼筆

書寫經歷：參加了韓老師的隸書硬體字課程，希望不但是練習寫字，也藉由專注書寫的過程安靜心，好好體悟神又真又活的道。

我認為

貫徹自己的信念

是這世上最嚴酷又孤獨的事

若要想實現的話

就必須有人得犧牲自我

乙未年冬月大鳥博德書

作者：大鳥博德	使用鋼筆：老山羊鮑魚貝螺鈿CEO搭配特調鈦書法尖

書寫經歷：拾起鋼筆約莫在一年半前，因遇見寫了一手好鋼筆字的新同事，而勾起我對鋼筆的興趣。平時將鋼筆作為日常書寫工具就是練習，多看別人的字、邊模仿邊修正是進步的竅門，寫字應是快樂的、紓壓的，看著字跡每隔一段時間進化更有莫大的成就感。

逆境，是淘汰競爭者的好地方。

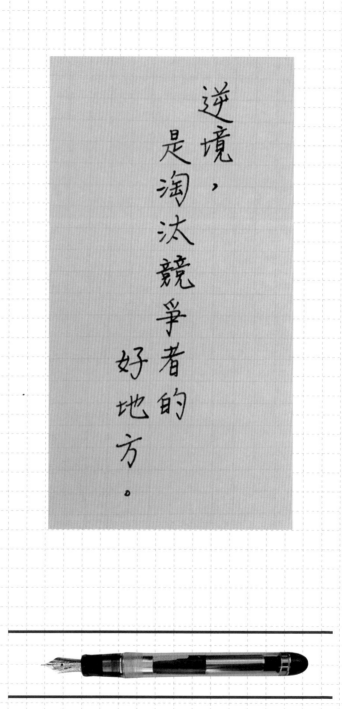

作者：周小黑　　使用鋼筆：PILOT Custom 74（M 尖）

書寫經歷：高中被老師當著全班的面前，說了一句：「你是全班字最醜的。」
於是下定決心要把字寫好，土法煉鋼，不斷練習，到大學前都蠻勤練字。
之後因為 3C 產品發達而疏於練習，一直到兩、三個月前，經朋友介紹加入
鼠團，開始重新學習使用鋼筆，目前仍每天加緊練習中。

你必須十分努力

才能看起來毫不費力

| 作者：鄭耀津 | 使用鋼筆：英雄 371（書法尖） |

書寫經歷：加入鼠團後才開始寫隸書，時間大概三年左右，論資歷其實還是短淺，論資質也不是上乘，但因為我只專攻隸書，所以現在寫得還算差強人意，相信再過一段時間，更厲害、更有創意的隸書高手就會陸續出現的。

習慣決定機會

作者：圭人　｜　使用鋼筆：英雄（型號不知）

書寫經歷：練字也有十七、八年了，平日裡沒事，夜間便習書養心，抒情。

當遭遇挫折的時候

我絕不退縮

因為我知道

失敗只是一種經過

而不是結果

作者：廖育德 ┃ 使用鋼筆：王者書法筆

書寫經歷：因為從小學習書法的關係，在硬筆上也會要求自己寫出書法的味道。加入了臉書上的練字社團後，更藉由欣賞別人的美字，不斷地學習和精進自我，讓筆耕變成了生活中不可或缺的一部分。

在年輕的時候

如果你愛上了一個人

請你請你一定要溫柔地對待他

不管你們相愛的時間有多長或多短

若你們能始終溫柔地相待

那麼

所有的時刻都將是一種無瑕的美麗

若不得不分離

也要好好地說聲再見

也要在心裡存著感謝

感謝他給了你一份記憶

長大了以後

你才會知道

在驀然回首的剎那

沒有怨恨的青春才會了無遺憾

如山岡上那輪靜靜的滿月

席慕蓉 無怨的青春

作者：狗蛋兄（Gordon Chung） | 使用鋼筆：斷血流金星 565

書寫經歷：自幼喜愛書法美字，練硬筆字年資約十九年。真正認真練字是在半年前加入鋼筆旅鼠本部連後，每日練字不間斷，見到自己的字一直在進化很有成就感。

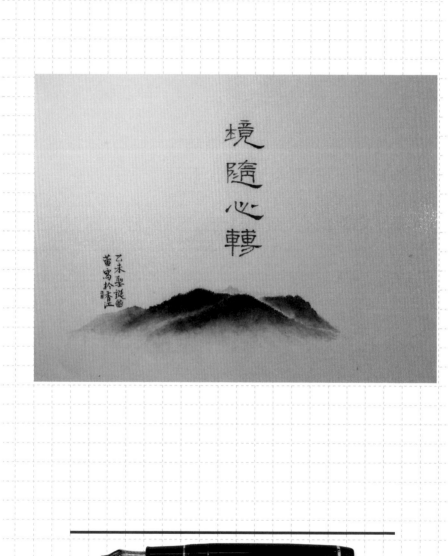

作者：蕾　｜　使用工具：鋼筆－ SAILOR PG 14K（Z 尖）、水筆－ Caran d'Ache

書寫經歷：鋼筆一直像生活的必需品一樣，從父親教懂我寫第一個字開始，鋼筆就是我的童年玩具，也是我最親密的夥伴。

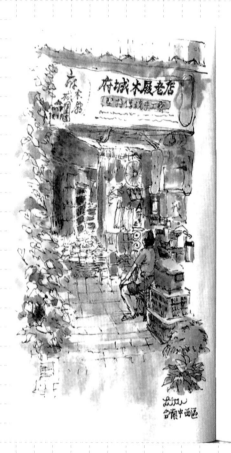

府城木屐老店

台南中西區

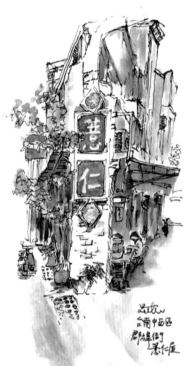

薏仁

台南中西區
郡緯雄街
薏仁屋

PILOT kaküno

作者：Little

使用鋼筆：寫字用－ SAILOR Clear Candy（搭配寫樂極黑墨水）、繪圖用－
PILOT Kakuno 微笑鋼筆（搭配德國 Rohrer & Klingner Super5 Ink 黑色墨水）

書寫經歷：我在 2013 年夏天才買第一枝鋼筆（SAILOR Clear Candy），當時只
是想試試看用鋼筆畫圖的效果。後來偶然搜尋到鼠團，那時人還不多，看到每天
有人出中文作業給大家練字，覺得很有趣，就加入一起練習。曾有過天天寫作業、
連寫三個月的記錄。買到防水墨水後，就大部分用來繪圖，偶爾才練字。

燎沉香消溽暑鳥雀呼晴侵曉窺檐語

葉上初陽乾宿雨水面清圓一一風荷舉

故鄉遙何日去家住吳門久作長安旅

五月漁郎相憶否小楫輕舟夢入芙蓉浦

周邦彥　蘇幕遮　蔣得謙書

| 作者：蔣得謙 | 使用鋼筆：SAILOR 長刀研（NM 尖） |

書寫經歷：一○四年九月，跟著念國二的兒子開始接觸鋼筆，雖然二十餘年因忙於小吃生意鮮少書寫，但國小時曾經學過書法，經過兩、三個月認真臨摩練習，發現因為小時候的基本功，讓自己很快找回手感，看著字體有明顯進步；因而對書寫更加產生興趣。

每個人心中都深藏著一個人

你不知道對方生活的好與不好

但有時候

你懷念的卻是一個簡單的名字

一段簡單的相遇　—幾米　　Pacino

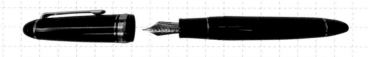

作者：pacino chen ｜ 使用鋼筆：SAILOR 細長刀（MF 尖）

書寫經歷：年輕時習慣拿原子筆、鋼珠筆書寫，也短暫寫過書法。半年前入
手人生中第一隻鋼筆，也因此加入「鋼筆旅鼠本部連」社團。

浙江歸路杳，西南御氣，投林高鳥升
斗為官，世累苦相縈繞，不似麒麟殿
裡，又不與巢由同調，時自笑，虛名
賃我半生吟嘯
擾擾馬足車塵，被歲月無情，暗消
年少，鐘鼎山林，一事幾時曾了，四
壁秋蟲夜雨，更一點殘燈斜照，清
鏡曉，白髮又添多少

元好問　玉漏遲詠懷　乙未冬　文斌

作者：湯文斌	使用鋼筆：SAILOR Profit 21k

書寫經歷：喜歡寫字從學生時代算起超過四十年了；中國字的優美是世界獨一無二的，可以是文字，是圖畫；現代科技發達，有幸可以很容易地跟大家交流。

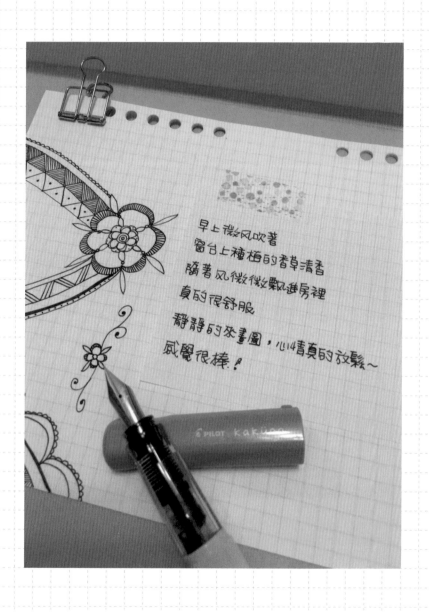

早上微風吹著
窗台上種植的香草清香
隨著風微微飄進房裡
真的很舒服

靜靜的來畫圖，心情真的放鬆～
感覺很棒！

作者：Vicky Peng ｜ 使用鋼筆：PILOT Kakuno 微笑鋼筆

書寫經歷：從學生時代以來，就滿喜歡寫字的感覺，也會隨身帶著自己寫起來順手的筆。但對於鋼筆感興趣是在半年前，當時被鋼筆墨水那種獨特美感的色澤所吸引。對於鋼筆的了解我還算是初學者，很多關於鋼筆的特性也在學習中，目前最想學習練習的是花體英文字，也希望可以寫出美美的花體字。

我渴望能見你一面

但請你記得

我不會開口要求要見你

這不是因為驕傲

你知道我在你面前毫無驕傲可言

而是因為

唯有你也想見我的時候

我們見面才有意義

一西蒙波娃

作者：幟少	使用鋼筆：萬寶龍 146

書寫經歷：鋼筆經歷約八年，入鼠團一年，真正認真練字是入鼠團後。練字的初衷是進鼠團看到許多前輩的美字，也希望自己能寫一手美麗又有自己風格的字。練字心得是多看美帖與字帖練習寫字的結構（間架結構九二法），以及依布衣老師的介紹調整自己的握筆姿勢，在正確的握筆下，訓練自己運筆的節奏與施力技巧，慢慢修正、學習，還有很多進步的空間。

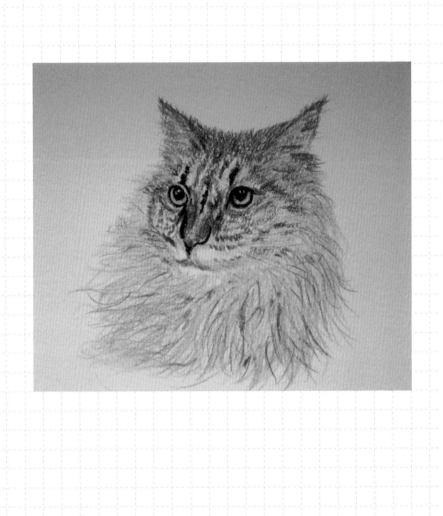

作者：Jey

使用鋼筆：Parker Vacumatics（1935 年生產的綠色賽璐璐材質鋼筆）

書寫經歷：自小約五、六歲就習畫，接觸鋼筆則是小學四年級，舅舅自加拿大購買一枝 Youth 品牌的學生鋼筆送我，自此就常帶著它上學。除了寫作業，偶爾還會模仿家長跟老師的簽名，甚至在白紙上畫鈔票圖案，然後填上面額。當年父親使用的幾枝 Parker 鋼筆，我都還留著繼續使用，目前還多了沾水筆跟幾枝 Lamy 鋼筆。平常習畫都以精細瓷釉彩繪在器皿上創作，其餘作品多以水彩、鋼筆或沾水筆混合，以動物跟生態為題材，這兩類作品的構圖比起書寫鋼筆字更具挑戰性。

筆尖上的德國工藝

運財/福氣鋼筆
南島風情鋼筆
Easy 620

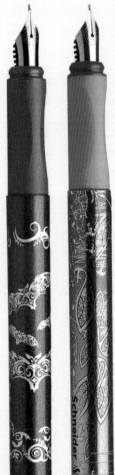

草履蟲鋼筆
機器時代鋼筆
Voice 600

德國原裝進口 M 筆芯球徑(中)

高品質不鏽鋼筆尖、
不鏽鋼覆銥元素耐磨筆尖
符合人體工學防滑三角橡膠握
柄，左手右手都適用
筆桿內可多放一支備用替芯
替芯：Ink Cartridges 660
● ● ● ● 四色

德國施奈德粉絲團

facebook SCHNEIDER(德國施奈德) Q